Texte détérioré - reliure défectueuse

NF Z 43-120-11

Contraste insuffisant

NF Z 43-120-14

ALBUM
DU
MUSÉE DE CONSTANTINE

PUBLIÉ SOUS LES AUSPICES

DE LA

SOCIÉTÉ ARCHÉOLOGIQUE

DESSINS DE M. L. FÉRAUD, INTERPRÈTE DE L'ARMÉE

TEXTE EXPLICATIF PAR M. A. CHERBONNEAU

1ᵉʳ CAHIER

CONSTANTINE — TYPOGRAPHIE ET LITHOGRAPHIE ALESSI ET ARNOLET, LIBRAIRES-ÉDITEURS, RUE DU PALAIS

1862

ALBUM

DU

MUSÉE DE CONSTANTINE

PUBLIÉ SOUS LES AUSPICES

DE LA

SOCIÉTÉ ARCHÉOLOGIQUE

DESSINS DE M. L. FERAUD, INTERPRÈTE DE L'ARMÉE

TEXTE EXPLICATIF PAR M. A. CHERBONNEAU

1ᵉʳ CAHIER

CONSTANTINE. — TYPOGRAPHIE ET LITHOGRAPHIE ALESSI ET ARNOLET, LIBRAIRES-ÉDITEURS, RUE DU PALAIS

1862

Folio. Z. Renan
378

ALBUM

DU MUSÉE DE CONSTANTINE

ALBUM

DU

MUSÉE DE CONSTANTINE

PUBLIÉ SOUS LES AUSPICES

DE LA

SOCIÉTÉ ARCHÉOLOGIQUE

DESSINS DE M. L. FÉRAUD, INTERPRÈTE DE L'ARMÉE

TEXTE EXPLICATIF PAR M. A. CHERBONNEAU

1ᵉʳ CAHIER

CONSTANTINE. — TYPOGRAPHIE ET LITHOGRAPHIE ALESSI ET ARNOLET, LIBRAIRES-ÉDITEURS, RUE DU PALAIS

1862

PRÉFACE

En 1850, Constantine, la célèbre capitale des Numides, ne possédait pas de Musée, car il eût été prématuré d'appliquer ce nom à un assemblage de pierres écrites, de colonnes et de bas-reliefs, formé à la hâte par les soins du Génie militaire, dans une allée de la Casba. On avait vu en 1844 la première récolte de monuments transportée au Louvre pour la création d'une galerie algérienne, et cette mesure, prise par l'administration supérieure à l'égard des antiquités locales, avait fait naître chez les colons une profonde indifférence pour les choses du passé. Ceux que stimulait encore l'aiguillon de la curiosité, emportaient en France ou à l'étranger le fruit de leurs trouvailles. Il était à craindre que notre ville fût dépouillée peu à peu des trésors historiques qui sortaient chaque jour des entrailles de la terre.

Heureusement, il s'improvisa parmi nous un de ces antiquaires dont le zèle infatigable vaut de la science. Ne reculant devant aucun sacrifice, faisant bon marché de son temps et de son argent, M. Costa entra hardiment dans la voie des recherches. Animé de cette passion consciencieuse qui fait les belles collections, il vida en quelque sorte la nécropole du Coudiat-Ati. Toutes les fouilles de la province lui fournissaient un contingent. De ces reliques funéraires, de ces matériaux pris un peu partout, de la poussière tamisée des décombres, il composa un assemblage historique, sans nom et sans étiquette, touchant à tous les siècles, rappelant toutes les races. Un médailler considérable servait de complément à ce trésor, plus curieux que profitable, parce qu'il avait été classé sans études préparatoires.

Le cabinet de M. Costa jouissait déjà d'une certaine réputation, lorsque MM. Léon Renier et Creuly fondèrent à Constantine une Société Archéologique. Cette circonstance ne fut point étrangère à l'origine de notre Musée ; mais ce serait manquer à la vérité que de passer sous silence les efforts déployés par le Conseil municipal, dans le but de préparer l'achat d'une collection, à laquelle on reconnaissait un intérêt tout à fait local. Les bons offices

de notre honorable Maire, autant que son goût éclairé pour tout ce qui touche à la science, favorisèrent l'accomplissement de cet heureux marché.

Une fois maître des médailles, des poteries, des figurines, des ustensiles, des bijoux, numides, romains, grecs et arabes, que l'ingénieuse patience d'un seul homme avait classés pour le plaisir des yeux, M. Seguy-Villevaleix songea à en faire un élément de l'instruction publique. Une salle spéciale fut construite à côté de la bibliothèque municipale, et les personnes studieuses furent admises à visiter deux fois par semaine ce nouvel établissement, dont l'inauguration eut lieu vers le milieu de février 1861. M. Seguy-Villevaleix présidait en même temps la Société Archéologique et savait, au besoin, soutenir par une allocation, son budget insuffisant pour l'impression de l'*Annuaire*. C'est l'honneur du premier magistrat d'une ville que de se mettre ainsi à la tête du mouvement intellectuel. Les œuvres utiles ont leur source dans l'amour du bien public.

A peine les portes du Musée venaient-elles de s'ouvrir, que les dons y affluèrent. Plus de sept cents articles furent ajoutés au catalogue.

Voici les noms des donateurs avec la désignation des objets les plus remarquables :

M. le général DESVAUX, Commandant la division de Constantine, l'un des Présidents honoraires de la Société archéologique. — Moulage en plâtre de deux têtes trouvées dans les ruines de Lambèse.

M. LAPAINE, Préfet du département de Constantine, l'un des Présidents honoraires de la Société archéologique.—Urne cinéraire en plomb, munie de son couvercle, provenant de la nécropole septentrionale de Lambèse. Haut. 0m27 ; diam. 0m18.

M. SEGUY-VILLEVALEIX, Maire de Constantine, Président de la Société archéologique. — Plusieurs médailles en or, en argent et en bronze ; un sphinx en marbre ; Junon en marbre, acéphale.

M. REGNAULD DE LANNOY, Ingénieur en chef des Ponts-et-Chaussées. — 1° Terrine en argile, trouvée dans une sépulture romaine à Aïn-Ksar, et contenant des objets en bronze repoussé, une très-belle amulette du même métal en forme de disque avec chaînettes et breloques, des fragments d'un ustensile inconnu, deux morceaux de cristal, trois médailles, une petite plaque en bronze estampillé et deux coquillages de l'espèce appelée *concha Veneris*. Au milieu du disque est représentée une figure qui se trouve moulée sur la lampe n° 170 du Musée (voir la pl. X de l'*Ann. Archéol.* pour 1854-55) ; 2° un Dendrites mangonitifera recueilli à Aïn-Temouchen (empreinte fossile).

M. Meurs, Architecte en chef du département, Vice-Président de la Société Archéologique. — Épitaphe arabe du moyen-âge sculptée sur un morceau de marbre octogonal; objet trouvé à Bougie.

M. Cordonnier, 1er Adjoint au Maire. — 70 numéros occupant une vitrine à part. Au premier plan se distinguent : 1° un petit *spathalium* ou bracelet en bronze orné d'une clochette du même métal; 2° un miroir « speculum » en métal blanc formé d'un alliage de cuivre et d'étain; 3° fragment d'une agrafe incrustée de rubis, trouvée dans les déblais de l'hypogée de Præcilius; 4° quinze lampes « *lucernæ* » provenant des tombeaux du Coudiat-Ati; 5° deux styles en bronze; 6° deux bouteilles en verre parfaitement conservées.

M. Gillotte, 2e Adjoint au Maire. — 40 Minerais recueillis dans la province.

M. Leriez, Ingénieur des Ponts-et-Chaussées. — Divers échantillons de marbres; minerais; cristallisations.

M. Laborie, Ingénieur des Ponts-et-Chaussées. — Ammonites ankyloceras natheroni. Ce fossile rare a été découvert par le capitaine Maréchal dans le rocher de Constantine, du côté de la Brèche (1847).

M. Ribot, Colonel du Génie. — Victoire ailée en bronze trouvée dans les fondations de la mosquée des rois Hafsites, à la Casbah. Cette figurine est considérée comme la pièce capitale du Musée.

M. Moll, Capitaine du Génie. — 1° Couteau pour les sacrifices, virole en argent (Tébessa); 2° différents échantillons de marbres provenant de la basilique de Tébessa; 3° un fragment de peinture romaine (Lambèse); 4° pilotis de la fontaine byzantine de Lambèse.

M. le Capitaine Foney. — 122 fossiles recueillis dans une plaine voisine de Tébessa (Theveste). On remarque dans ce groupe du plus bel aspect, l'*Ostrea Syphax* qui a été décrite par M. Coquand, Professeur de géologie à la Faculté des sciences de Marseille.

M. le Capitaine de Bonnemain. — Lance de Touareg rapportée de Rdamés par le donateur.

M. Barnoin, Président de la Chambre de Commerce. — Minerais de la province de Constantine; antimoine du Sidi Reguis (route d'Aïn-Beida). etc.

M. Luciani, Chef de bureau à la Préfecture. — Un aigle et deux aiglons empaillés.

M. Lambert, Secrétaire de la municipalité. Nombreux échantillons de minerais; mercure; etc.

M. Bruyas, négociant. — Cinq stèles numidiques avec légendes; miroir en métal blanc; vases en verre; vingt-deux épitaphes latines; tuile mesurant 0m52.

M. Decharne, armurier. — Un canard et un corbeau empaillés.

M. Costa. — Cinquante objets antiques, parmi lesquels nous avons remarqué : 1° une lampe en bronze à six becs « *lucerna pensilis* » que l'on suspendait à un candélabre à branches ou au plafond ; le plus bel ustensile de la collection ; 2° disque en bronze percé par le milieu (diam. 0m16); 3° fragments de figurines et d'appliques en bronze ; 4° deux statuettes en marbre blanc passablement frustes ; 5° robinet en métal ; 6° débris d'un seau en bois cerclé de bronze (Philippeville) ; 7° bols en verre d'une conservation parfaite ; 8° deux petites urnes cinéraires en plomb munies de leurs couvercles. (Haut. 0m11).

M. Coulet. — Tête fossile d'un *Bubalus* (*Arni*) *antiquus* trouvée sur le bord du Rhumel, après la crue de 1859. Long. 0m90 ; larg. 0m32. Les cornes sont malheureusement brisées à 40 centimètres de leur point d'attache au frontal ; leur circonférence à la naissance mesure 0m52.

M. Milhès, conseiller municipal. — Assiette en terre rouge ; miroir en métal ; lampes.

M. Catani. — Tête d'animal empâtée dans un morceau de marne recueilli au Mansoura.

M. Fabrault, maçon. — Tortue pétrifiée (El-Haria, à 32 kilomètres de Constantine).

M. Zagrewski, géomètre. — Morceau de pierre de touche trouvé à Tolga ; minerais recueillis dans la province.

M. Girard (François). — Magmat de coquillages (Ouled-Rahmoun).

M. Vigney, membre de la Société Archéol. — Base d'un candélabre en bronze élégant (voir la pl. XV de l'*Annuaire* pour 1858-59) ; ossements fossiles du Mansoura ; lampe en terre d'une forme originale, ramassée dans un tombeau numide.

MM. Cadet et Bachi (a). — Bel échantillon de cuivre argentifère recueilli à Aïn-Hammam, près de Khenchela.

M. Terson. — 140 coquillages fossiles.

M. Magnerat. — Efflorescences de gypse rose (Ouargla).

M. Faltisse. — 3 lampes funéraires.

M. Pongnon. — Fer de houe trouvée dans une sépulture numidique ; flacon en verre coloré (même provenance).

M. Canat, Capit. au 1er rég. étranger. — Divers objets en terre cuite.

M. Cunéo, entrepreneur. — Figurine en bronze trouvée dans la rue Sérigny (voir la pl. X).

M. Dietz, Commissaire, chef de la police. — Étui en peau de gazelle ; coussin en peau historiée ; deux cuillers en bois du Soudan ; ustensiles à l'usage des Touaregs ; etc.

M. Cherbonneau, Secrétaire de la Société archéologique. — 1º Tête de Julia Domna en marbre blanc (Tébessa) ; cette sculpture qui est d'un beau style, attire l'attention des artistes ; 2º plusieurs médailles en argent et en bronze ; 3º deux belles amphores munies d'anses ; 4º briques tubulaires en argile ; 5º efflorescences de gypse rose (Ouargla) ; 6º une centurie de plantes du pays.

Tandis que l'arrangement provisoire de ces restes précieux s'opérait par les soins empressés de M. Cordonnier, à défaut de conservateur, on s'occupait activement de faire transporter dans un jardin situé en contre-bas de la place Négrier, les statues, les bas-reliefs, les chapiteaux de quelque valeur, les autels et les stèles épigraphiques. Avant la fin de l'année 1861, ce nouveau dépôt comptait déjà près de deux cents monuments de grande dimension. Il fallut songer à choisir un autre emplacement pour recevoir le produit des fouilles particulières et des travaux exécutés par l'État. L'hypogée de Præcilius ayant obtenu la préférence, à cause de sa proximité, ce fut là qu'on commença une troisième collection, qui comprend aujourd'hui vingt-deux pierres écrites et quelques fragments de sculpture.

Alger et Philippeville ont imprimé le catalogue de leurs antiquités. Constantine aura un avantage sur ces deux autres villes. M. Seguy-Villevaleix a proposé à la Société archéologique de publier un *album* qui donnerait l'image des plus belles pièces en terre cuite et en bronze, avec un texte explicatif. C'est le premier cahier de cet ouvrage faisant pendant à l'*Annuaire*, dont le caractère est plutôt épigraphique, que nous venons offrir aux gens du monde. M. L. Féraud a le mérite de l'initiative, son habile crayon a rendu avec autant de grâce que de vérité cinquante-cinq sujets, tirés en grande partie du Musée de la Commune. Celui qui écrit ces lignes n'a point su refuser sa collaboration à une œuvre utile.

Les sujets dessinés, appartiennent, pour la plupart, à la série des produits céramiques. Il a paru utile de réserver une planche pour la reproduction d'une magnifique mosaïque, qui rattache pour ainsi dire le passé au présent, en nous rappelant les siècles où le christianisme florissait dans la vieille capitale des rois numides.

ALBUM DU MUSÉE DE CONSTANTINE

EXPLICATION DES PLANCHES

> Perorchè apriamo le vostre urne palpitando, e in quelle ritrovando monili o anelli o corredo muliebre, o nelle ceneri vostre le ampolle in cui, per quanto è fama, grondarono le pietose lagrime de' riti funerei, o lucerne, o lembo di tela incombustibile, nella quale furono arse le vostre membra, tutto noi sebriamo con gelosa custodia : e qualunque moneta ed arma o suppellettile, o segno delle consuetudini vostre, è per noi materia preziosa di erudite congetture.
>
> *Le Notte romane.*

PLANCHE I. — N° 7. — Lampe en terre cuite de forme ovale; argile jaunâtre recouverte d'un vernis ou peinture rouge. Pas d'anse ; bec brisé ; un filet simple autour du tableau. Un tiers en sus de la grandeur naturelle. Long. 0^m11 ; haut. 0^m04. — Sujet : deux gladiateurs armés du glaive dont se servaient les soldats Romains ; celui de gauche a une lame droite ; celui de droite, une lame en forme de feuille, sans garde, mais avec une courte barre transversale à la poignée. La figure de gauche représente le type des peltastes Thraces. Quelques points de ressemblance existent dans l'équipement des deux personnages : ils ont le torse nu, le milieu du corps entouré d'une jupe courte, les jambes chaussées d'une sorte de houseaux (voir le n° 621 de la planche VII), et le poignet

droit protégé par une manche formée d'anneaux de métal ou de cuir.

Ce fut au milieu du IIIe siècle avant J.-C., que les combats de gladiateurs furent introduits à Rome. La République pour remercier les dieux de ses victoires et pour fléchir le ciel après une défaite, dans une peste ou dans une famine; les magistrats pour inaugurer leurs charges; les ambitieux, pour plaire au peuple; les riches, aux funérailles de leurs parents, donnèrent des jeux de gladiateurs. Ces scènes inhumaines duraient depuis 600 ans, lorsque Constantin et ses successeurs les restreignirent graduellement; et leur abolition définitive fut un des bienfaits du christianisme.

N° 695. — Lampe en terre grise, à peu près ovale et dépourvue d'anse. Long. 0m10; haut. 0m04. Un triple filet entoure le tableau. — Sujet : Combat de gladiateurs. L'un attaque son adversaire avec le poignard recourbé, l'autre se fait un rempart de son bouclier. Ils portent tous deux un casque empanaché de grandes plumes ou peut-être de palmes (voir le n° 708) formant éventail, ce qui donne un aspect bizarre à cette scène de meurtre.

N° 702. — Lampe ronde et sans anse, de couleur rougeâtre. Long. 0m10; haut. 0m04. — Sujet : Guerrier vêtu de la chlamyde, et coiffé d'un casque bas, sur un cheval au galop. Sa main droite brandit une lance ou un javelot à la hauteur de l'œil; à son bras gauche est attaché un bouclier circulaire. Ce tableau est inférieur aux deux précédents, sous le rapport du dessin. *(Ann. de la Soc. archéol. 1858-1859, p. 106).*

N° 765. — Fragment de terre cuite d'un rouge assez vif. Deux gladiateurs vus de derrière, dans l'attitude du combat.

N° 699. — Lampe en terre rouge vernie; pas d'anse. Long. 0m10; haut. 0m04. — Tableau animé représentant deux gladiateurs acharnés au combat. L'un d'eux tombe renversé sur l'arène, mais il se soutient encore avec la poignée du glaive et se défend avec son bouclier. L'autre se prépare à lui porter le coup mortel. On remarquera l'exagération des profils. *(Ann. de la Soc. Arch. 1858-1859, p. 108).*

N° 708. — Lampe en terre rougeâtre et pesante; elle forme un cercle que dépassent, d'un côté l'anse découpée en manière de boucle, et, de l'autre, un bec légèrement évasé. Long. 0m11; haut. 0m05. — Sujet : Char de triomphateur traîné par deux chevaux en course, la tête ornée de palmes. Sur le char, un personnage debout tenant de la main droite une couronne de laurier, et de la gauche une palme. Si les détails du tableau sont faciles à distinguer, on est forcé de reconnaître que le dessin n'en est pas irréprochable. Au revers,

l'estampille du potier, C MAREVP, que M. Léon Renier a lue *Caii Marii Euprepetis* « atelier de Caius Marius Euprepes. » *(Ann. de la Soc. Arch. 1858-1859, p. 195).* Voici la remarque que le savant fondateur de la Société archéologique de Constantine fait sur les signatures abrégées des potiers, à propos de celle qu'on lit au revers du n° 708 de notre musée : « Une lampe du musée de Leyde, provenant de la régence de Tunis, porte pour signature : CMEVPO. La restitution de celle-ci doit donc être ainsi corrigée « *Caii Euporii.* » Du reste, il est probable que le fabricant de ces lampes n'était pas un africain, et l'on peut conjecturer qu'il habitait la Campanie; car c'est dans cette contrée que se rencontrent le plus fréquemment les lampes portant sa signature ou son cachet.

On sait que les signatures de potiers romains trouvées en France, en Suisse, en Angleterre et sur les bords du Rhin, consistent presque toujours en un surnom, soit seul, soit précédé ou suivi des sigles OF, *officina*, M, *manu*, F, *fecit* ou *figlina*, suivant que le nom est un nominatif ou un génitif ; FEC, *fecit* ; FIG, *figlina*, etc. Il n'en est pas ainsi de celles que l'on recueille en Italie et en Afrique ; on n'y remarque aucun de ces sigles, et elles contiennent ordinairement en abrégé les trois noms de l'artisan : son prénom, son nom de famille et son surnom.

Planche II. — *N° 691.* — Lampe en terre cuite, circulaire et sans anse ; surface concave. Long. 0m10 ; haut. 0m04. — Sujet : Bige à roues basses et épaisses. Le cocher penché en avant et les reins entourés d'une pièce d'étoffe qui lui sert de ceinture, excite à coups de fouet les deux chevaux dont les pieds touchent à peine la terre. *(Ann. de la Soc. Arch. 1858-1859, p. 118).*

N° — Lampe en argile grisâtre, non classée ; forme ovale ; anse brisée ; bec en losange ; autour du tableau, un filet avec lignes rayonnant vers le centre. — Sujet : Un personnage à peu près nu retient un cheval prêt à s'échapper ; à droite, un homme tombant à terre ou renversé par le cheval. Traits vagues et indécis.

N° 703. — Lampe circulaire en terre rouge et d'un galbe gracieux ; pas d'anse, mais un bec décoré de deux volutes. Long. 0m09 ; haut. 0m04. — Sujet : Gladiateur dans l'attitude du combat ; sa main gauche, protégée jusqu'au coude par ces anneaux de cuir dont nous avons parlé au n° 7 de la planche I, tient un poignard recourbé ; le casque à visière relevée est surmonté d'un cimier pointu et de quelque chose qui figure un pompon.

N° 690. — Lampe en terre blanchâtre, de forme ronde, concave à sa partie supérieure. Long. 0m09 ; haut. 0m04. — Sujet : Un bestiaire debout et ceint du

campestre[1] qui descend jusqu'aux genoux. Il semble jouer avec un animal dressé sur les pieds de derrière, en lui faisant mordre son bras nu. L'animal a une crinière et la queue très-courte ; il serait difficile de dire à quelle race il appartient. On appelait *mansuetarius*, le dompteur de bêtes féroces, celui qui avait le talent non seulement de rendre ces animaux traitables et dociles, mais aussi de leur enseigner certains exercices et certains tours.

N° 803. — Lampe en terre rouge couverte d'un vernis ; forme élégante ; pas d'anse. Long. 0m10 ; haut. 0m04. — Sujet : Au milieu d'un cercle quadruple, un gladiateur casqué, dans l'attitude de la défensive. Il se couvre la poitrine et les cuisses avec un long bouclier dont le bord supérieur touche presque à la visière de son casque, et tient en avant une épée droite. Pose bien entendue.

Le bouclier oblong et quadrangulaire de notre gladiateur est le *scutum* qu'adopta généralement l'infanterie romaine au lieu du bouclier rond *(clipeus)*, à l'époque où fut introduite la solde militaire. Il avait 1m20 de long sur 0m80 de large ; il était fait comme une porte (d'où les mots *thyra* et *thyreos* qui le traduisent) de planches solidement jointes l'une à l'autre, et couvertes de drap commun ; par dessous se trouvait une enveloppe extérieure de cuir qu'assurait et fortifiait tout à l'entour un rebord métallique. *(Dict. des ant. rom. par A. Rich)*.

N° 706. — Fragment d'une applique en terre jaunâtre ; grandeur réelle. — Sujet : Hercule (?) enlevant un lion avec sa main gauche et tenant de l'autre un bâton. Il y a lieu d'admirer les belles proportions de l'homme et la vigueur juvénile de ses membres. Quant à l'animal ou à l'objet soulevé par son bras, nous inclinons à le prendre pour une peau de lion.

Planche III. — N° 657. — Lampe en terre jaune presque ovale et d'un travail massif ; bec échancré ; prolongement formant une anse au bord opposé. — Sujet : La scène que l'on devine plutôt qu'on ne la voit sur cette pâte grossière, se compose de deux personnages complétement nus, un homme et un enfant ; la main de l'homme paraît s'appuyer sur l'épaule de l'enfant : mais il est difficile de déterminer la nature des objets que porte celui-ci.

N° 700. — Lampe en argile d'un rouge éteint, très-pesante, à peu près ronde. Long. 0m10 ; haut. 0m05. — Sujet : Un homme nu à épaisse chevelure, vu de face. Il tient par la bride (?) un cheval posé derrière lui. Sa

[1] Le *campestre* était une sorte de jupon, attaché autour des reins et descendant environ jusqu'aux deux tiers des cuisses, les gladiateurs et les soldats gardaient ce vêtement, par décence, pendant qu'on les exerçait. Il tirait son nom de ce que les exercices avaient lieu d'ordinaire dans le Champ de Mars. *(Dict. des antiquités rom. par Rich)*.

main gauche s'appuie sur une lance à large fer. Un astre à quatre branches s'épanouit au-dessus de la tête du personnage, dans lequel il est permis de reconnaître un des dioscures, l'écuyer Castor. Dans la plupart des monuments de l'antiquité, les *Dioscures* sont caractérisés par la beauté incomparable de la jeunesse, la vigueur et la souplesse des formes et par un attribut qui ne leur manque presque jamais, un bonnet semi-ovalaire, ou au moins par une chevelure abondante collée contre le front et les tempes. — Au revers, on lit MNOVIIVSTI que M. Léon Renier traduit par les mots *Marci Novii Justi* « atelier de Marcus Novius Justus. » *(Inscript. rom. de l'Algérie,* n° *4225).*

N° —. Lampe en terre jaune et grenue, ayant trois centimètres de plus que les autres; forme circulaire. — Sujet : Une victoire ailée traversant les airs, avec une palme dans la main gauche. La main droite, tendue en avant, soutient une couronne de roses (?). Cette pièce a été donnée au musée par M. Costa.

N° 696. — Lampe en argile noircie par la vétusté, sans anse. Long. 0m10; haut. 0m04. — Sujet : Un génie ailé, assis sur un tabouret carré et jouant de la flûte double « *tibiæ pares* ». L'étoffe légère qui retombe en plis gracieux sur ses genoux, permet à l'œil de suivre les contours de ses membres dont l'esquisse accuse une grande habileté de main. Le moment choisi par l'artiste est celui où le personnage exécute une modulation et semble s'écouter lui-même. M. Beulé de l'institut, admirait ce petit chef-d'œuvre de l'art céramique, lors de la visite qu'il fit à notre musée.

N° 656. — Petite lampe ovale en argile brunâtre, avec un bec en forme de lozange. — Sujet : Au milieu d'un filet circulaire, un amour attristé, la figure et le bras appuyés contre un pilier comme pour cacher son chagrin.

N° 697. — Lampe en terre jaune avec un bec garni de volutes; pas d'anse. — Sujet : Dans un cadre dessiné par quatre filets, Vénus procédant à sa toilette et répandant sur son corps les parfums qu'elle a puisés dans le vase posé à gauche sur une espèce d'autel rectangulaire. Ce n'est qu'à l'aide de la loupe que M. Féraud est parvenu à surprendre les formes délicates de la déesse demi-nue.

PLANCHE IV. — Lampe en terre cuite donnée au musée de la ville par M. Costa. Deux exemplaires, dont l'un passablement conservé. Argile tirant sur le jaune; forme circulaire; bec cassé. — Sujet : Dans le champ un personnage vêtu du *pallium* dont un pan jeté par dessus l'épaule gauche vient pendre sur le devant. Une étoffe couvrant la tête et retombant jusqu'au milieu du front,

rappelle le haïk des habitants actuels de l'Afrique. On voit sortir du manteau le bras droit revêtu d'une manche qui fait supposer que l'homme porte la tunique appelée *chiridota*. La pose et le geste sont ceux d'un acteur déclamant. Autour du tableau, circule un filet orné de feuillage, en manière de couronne ou de guirlande.

N° 671. — Lampe en terre rougeâtre, gardant les traces d'un vernis de la même couleur ; anse pleine ; bec allongé et garni de volutes. Long. 0m11 ; haut. 0m05. — Sujet : Baigneuse s'appuyant sur le bord du *labrum* pendant qu'une servante « *aquaria* » y verse de l'eau. Peut-être la baigneuse plonge-t-elle sa main droite dans le bassin pour y prendre elle-même de l'eau et se la jeter sur le corps : c'est ce que je ne saurais affirmer. (*Ann. Arch. de Constantine, 1858-1859, p. 106*).

N° 670. — Lampe ovale en terre rouge ; bec arrondi. — Sujet : Eros ou amour ailé courant et tenant de la main gauche un objet que l'imperfection du moulage a rendu méconnaissable.

N° 67. — Belle lampe en terre cuite donnée au musée par M. Cordonnier, premier adjoint au Maire ; grand format ; surface concave. — Allégorie : Pégase marchant d'un pas relevé et suivi par un cheval microscopique, emblème de l'envie, qui ne peut parvenir à l'atteindre en courant au galop. Dans le champ, à droite, un *lebes*[1] contenant des branches de palmier, symbole de la victoire ; à gauche, un *scutum* ou bouclier oblong ; au-dessus des ailes, un *clipeus* ou bouclier rond. La fidélité du dessin traduit parfaitement l'intention satyrique qui règne dans cette composition. (*Ann. Arch. de Constantine, 1858-1859, p. 110*).

N° 558 de l'ancien classement. — Lampe en terre rougeâtre, à peu près circulaire. Long. 0m11 ; haut. 0m04. — Sujet : Un esclave gros et trapu, coiffé d'une calotte et vêtu seulement du *campestre*. Il semble occupé à redresser une amphore terminée en pointe. Au revers, on lit en abrégé la signature ASILIAC, qui se trouve au musée de Leyde sur une lampe rapportée d'Italie, et que M. Léon Renier restitue par les mots *Auli Silii Accepti* « atelier d'Aulus Silius Acceptus ». (*Ann. Archéol. de Constantine, 1858-1859, p. 106*).

N° 705. — Lampe en terre jaune, sans anse, bec d'un moulage élégant. Sujet : Amour ailé en marche et soutenant avec l'épaule deux seaux assujétis à une barre de bois. On voit les efforts qu'il fait pour ne pas laisser tomber le fardeau. Sa main droite tient quelque chose

[1] Le *lebes*, dit l'auteur du *Dictionnaire des antiquités romaines*, était un vaisseau ou bassin à flancs rebondis, qu'on donnait souvent comme prix dans les jeux. On en voit sur les monnaies et sur les médailles avec des branches de palmier. Une médaille de Gordien en fournit un exemple.

qui ressemble à une couronne. Triple filet sur le bord intérieur.

N° 712. — Lampe ovale en terre jaunâtre ; bec en losange. — Sujet grotesque : Un enfant coiffé d'un bourrelet et le corps maintenu par des brassières, joue de la flûte double « *tibiæ pares* » ; il porte sur l'épaule droite des branches d'olivier.

PLANCHE V. — N° 65. — Lampe en argile rouge, dépourvue d'anse. — Le sujet représente la fable du renard et des raisins. Bien que cette pièce soit une des plus belles de la collection, on est forcé de reconnaître que certains détails s'éloignent de la nature. Ainsi, il n'y a de vrai dans la vigne, que cette grappe qui pend au-dessus du museau de l'animal, et j'aime à croire que le potier s'est amusé à dessiner un *cantharus* ou goblet, au pied de l'arbre, afin d'en caractériser l'espèce. Il faut un peu de bonne volonté pour voir un renard dans cette longue bête levretée, dont la tête est plutôt celle d'un veau marin.

N° 66. — Lampe ovale en terre d'un gris tirant sur le jaune ; pas d'anse. — Sujet : Un oiseau se dressant sur ses pattes et déployant ses ailes comme pour s'envoler ; devant lui est accroupi un enfant qui semble sortir d'un œuf. *Hac cute Ledæo vestitur pullus in ovo.* Un double cordon entoure la scène.

N° 693. — Lampe en terre blanche et légère, sur laquelle on distingue les traces d'une peinture rouge que le temps et l'humidité ont brunie. Le bec est évasé et porte des ornements bien moulés. — Sujet : Axis en fuite attaqué par un chien qui le mord au flanc. — Le cerf n'existe point dans la contrée comprise entre le Maroc et la Tunisie ; l'animal africain qui s'en rapproche le plus à tous égards, est celui que les indigènes appellent *bagar-el-ouahache* « bœuf sauvage », et que Buffon désigne par le nom d'Axis. — Le type du chien kabyle se retrouve au bas de la lampe. (*Ann. Archéol. de Constantine*, 1858-1859, p. 107).

N° 732. — Lampe détériorée par la vétusté ; argile jaunâtre ; bec cassé. — Sujet : L'aigle de Jupiter tenant la foudre dans ses serres.

Fragment d'une lampe en terre cuite, sans numéro. Dans le champ, un ours passant à gauche.

N° 659. — Cheval ailé, les ailes éployées, passant à droite. Terre grise ; forme ronde.

PLANCHE VI. — N° 655. — Dessus d'une lampe en terre blanchâtre brisée. — Sujet : Lion en fureur bondissant dans l'espace et fouettant l'air de sa queue. (*Ann. Archéol. de Constantine*, 1858-1859, p. 110).

N° 666. — Coq passant à gauche, dans un cadre formé par un double filet. Argile rougeâtre ; bec brisé.

N° 658. — Antilope fuyant à gauche. Terre rouge; bec arrondi.

Lampe en terre cuite trouvée dans un four de potier près de l'ancien mur d'enceinte, et donnée au musée par M. Costa; forme ronde; bien conservée sauf une cassure au bec; pas de signature. — Une autruche passant à gauche et soulevant ses ailes pour accélérer sa marche. Aucun des objets ramassés dans ce four, qui paraissait avoir été abandonné au moment de la cuite, ne portait une estampille. Le fait m'a été affirmé par M. Louis Blanc, propriétaire de l'emplacement.

N° 740. — Lampe de forme ovale, vue de face et de profil; terre d'un rouge pâle; anse bouclée. Le trou de la mèche est pratiqué dans le bec qui ne forme qu'un prolongement très-minime. La partie supérieure relevée en dos de tortue, représente une tête de Méduse dont le nez est évidé en manière d'anneau pour suspendre la lampe. Long. 0m10; larg. 0m07. (*Ann. Archéol. de Constantine, 1858-1859, p. 106*).

PLANCHE VII. — N° 724. — Lampe en argile d'un rouge passé. Long. 0m10; haut. 0m04. — Sujet : Une tête de face, les yeux baissés. Une coiffure orientale retombe le long des joues jusqu'aux épaules. La partie du buste qui se voit est vêtue d'une robe à plis montante. Le sommet de la tête soutient un croissant dont le milieu est occupé par un cône à ornements bizarres. Dans le champ, à gauche, un attribut qui ressemble à une corne. Au revers, on lit : CCORVR. M. Léon Renier a vu dans cette légende la signature d'un potier appelé Caius Cornelius Urbicus « *Caii Cornelii Urbici* ». (*Inser. rom. de l'Algérie, n° 4211*). Le savant fondateur de notre Société ajoute la remarque suivante : « Au lieu de *Urbici*, il faut lire *Ursi*; les lampes portant l'estampille CCORVRS ou CCORVRSI sont communes dans l'ancienne Campanie. » (*Ann. Archéol. de Constantine, 1858-1859, p. 108*).

N° 674. — Terre jaune; bec arrondi. — Figure jeune posée dans un croissant aux contours irréguliers; cheveux séparés sur le milieu du front et ramenés en bandeaux autour de la tête.

N° 694. — Lampe parfaitement ronde en argile d'un rouge pâle. Le bec formé par quatre volutes élégantes y prend des dimensions inusitées et présente un appendice relativement considérable. — Sujet : Au milieu de quatre cercles concentriques, une tête de femme, vue de face, dont le front est entouré de rayons; elle est placée dans l'ouverture d'un large croissant, à chaque extrémité duquel est dessinée une étoile. Ce petit monument qui se rattache évidemment au culte mithraïque, est un des mieux façonnés de la collection.

N° 662. — Terre rouge; bec rond; anse pleine. Dans le champ, deux arbres à peine ébauchés.

N° 663. — Terre grise. Un poignard de gladiateur avec une garde en forme d'S.

N° 664. — Argile d'un gris jaunâtre ; bordure en grenetis. Tête de guerrier casquée ; à gauche, fer de lance.

N° 741. — Lampe en terre jaune formant une tête humaine ; brisée en partie.

N° 709. — Terre rougeâtre, sur laquelle est représenté un canot « *scapha* » nageant en pleine mer. La proue est terminée par un *cheniscus*, ornement semblable à la tête et au cou d'une oie, qu'on plaçait quelquefois à l'arrière, mais plus souvent à l'avant des navires.

N° 701. — Terre grise ; pas d'anse. Dans le champ, panoplie de gladiateurs ; à droite, le glaive droit à deux tranchants « *gladius* » ; à gauche, le couteau à lame pointue et recourbée « *supina* » employé par les gladiateurs Thraces ; en haut et en bas, des jambières « *ocrea* », comme en portaient les guerriers Samnites. La forme de l'image ne permet pas d'autre attribution. On n'a qu'à consulter le *Dictionnaire des antiquités romaines* de Rich, pour se convaincre que les objets figurés sur notre lampe n'ont qu'une médiocre ressemblance avec la massue des anciens, qui était d'ailleurs plus longue.

PLANCHE VIII. — Lampe en terre cuite rose, de forme ovale et terminée par un bec allongé. L'anse est peu accusée ; (*non classée*). — Une décoration composée de feuillages et de dessins triangulaires alternés couvre le méplat de la bordure supérieure. Dans le champ, un jeune prêtre vêtu de la chasuble et dans l'attitude de l'adoration. La tête est couronnée de l'auréole des saints. C'est à Lambèse, dans la nécropole du nord, qu'on a trouvé cette belle lampe chrétienne, qui fait actuellement partie d'une collection particulière.

N° 462. — Fragment d'applique en terre cuite d'un assez bon style, où sont représentés deux personnages mythologiques : à gauche, un jeune guerrier assis, le corps presque entièrement nu et tenant une lance de la main gauche ; de l'autre côté, une femme jeune vêtue d'une longue robe et de la *palla*, le derrière de la tête appuyé sur la main gauche, et la main droite tendue vers un objet qui manque. Ce genre d'ornements s'appelait chez les anciens *antefixa*.

PLANCHE IX. — Les n°s 463 et 464 sont des fragments d'une applique en terre rouge qui représente plusieurs épisodes de la vie des Centaures, ces monstres fabuleux, moitié hommes et moitié chevaux, nés d'Ixion et la Nue que Jupiter substitua à Junon. — Sur la première bande, on voit une chasse à la panthère ; sur la seconde deux scènes différentes : 1° la toilette d'une princesse (?) ; 2° Achille présenté au centaure Chiron, que le poëte décrit par ces mots « *Semivir et flavi corpore mixtus equi.* »

Fragment de poterie rouge. Deux croix latines surmontées chacune de l'agneau pascal ; exécution médiocre. C'est peut-être le dessus d'une *lucerna* chrétienne.

PLANCHE X. — Figurine en bronze faisant partie de la collection de M. Gadot, membre de la Société archéologique ; haut. 0^m12. — Sujet : Cybèle couronnée de tours « *turrigera frontem Cybele redimita corona* ». Elle tient de la main gauche une corne d'abondance ; la main droite a été brisée. C'est par erreur qu'on a écrit au-dessous de l'image, le nom de Cérès. Cybèle, une des grandes divinités du paganisme, était fille du Ciel et de la Terre, et femme de Saturne (le temps). Cette théogonie, remarque M. Denne-Baron, est d'une grande profondeur d'observation et de philosophie. Ce fut une admirable sagesse, bien voisine de la religion, d'avoir divinisé l'œuvre immense d'un Dieu unique, le ciel, la terre et le temps, cette trinité puissante et mystérieuse, mère des êtres, trinité qu'on appelle le monde. Cybèle, leur fille, et femme de Kronos, appelé aussi *Aion* « l'éternité », ou plutôt du Temps, par lequel tout ce qui naît parvient à sa croissance, prit du latin son nom d'Ops (le secours) et du grec celui de Rhéa (l'abondance). Les attributs de Cérès, sa fille, sont différents. Les artistes de l'antiquité représentent celle-ci avec une couronne d'épis ou de pavots, portée sur un char attelé de lions, tenant de la main droite un faisceau d'épis, et de la gauche une torche ardente. Quelquefois on la voit coiffée du *modius*, comme sur la cornaline décrite par M. Chabouillet, dans le catalogue raisonné des camées et pierres gravées de la Bibliothèque impériale, n° 1716. Mais ici, la confusion n'est pas possible, attendu que ce sont bien des tours qui forment le diadème de la figurine de M. Gadot.

Figurine en plomb provenant d'une de ces tombes creusées dans le roc, que l'on a découvertes sur la pente du Mecid. — Costume et armure de soldat ; casque à bords relevés ; larges boucles d'oreille. Le profil des pieds, qui sont d'une longueur démesurée, montre qu'ils sont destinés à servir de support. Il faut voir dans cet objet un jouet d'enfant. — Grandeur naturelle.

Figurine en bronze trouvée dans les fondations d'une maison de la rue Sérigny et donnée au musée par M. Cunéo, entrepreneur. — Sujet : Acteur comique déclamant. Le geste, la grimace, la disproportion des membres, font de cette petite composition une véritable caricature. — Grandeur réelle.

PLANCHE XI. — Mosaïque chrétienne de l'époque byzantine, découverte sur la route du Bardo, en contrebas de la promenade. Ce pavage remarquable, dont la perte laissera des regrets aux amateurs d'antiquités, fut enlevé par fragments et déposé par les soins de M. Vil-

levaleix, maire de Constantine, dans le musée de la place Négrier, où M. Vierey en fit un dessin, au quart de la grandeur naturelle. L'image dont notre album s'est enrichi, a été exécutée par M. L. Féraud, et c'est malheureusement le seul souvenir qui nous reste d'un des plus beaux échantillons de l'industrie locale.

Au centre, dans un cadre à double baguette est disposée sur trois lignes une légende latine qui résume en quatre mots l'expression de la conscience : IVSTVS SIBI LEX EST « le juste est sa propre loi ». Une guirlande de feuillage s'enroule autour du cadre auquel l'artiste a accolé deux symboles du christianisme bien connus, la colombe et la fleur trilobée. Chacun des angles du tableau est occupé par un de ces vases élancés, que les Grecs appelaient *cantharos*, et d'où s'échappent vers la gauche et la droite une branche de cette fleur trilobée qui figure la trinité. Par sa simplicité, le double cordon de la bordure, loin de distraire le regard, le livre tout entier au charme des détails. L'inscription, dans laquelle on remarque un *lambda*, qui à lui seul est une date, se compose de cubes en marbre noir et blanc. Les vases, les fleurs et les oiseaux offrent des couleurs rouges, vertes, jaunes, empruntées à la nature, tandis que les demi-teintes sont obtenues à l'aide de dés en marbre gris, en marbre jaune clair et en verre mat, qui font de ce pavage une véritable peinture.

Pl. I.

N° 7. N° 695. N° 702.

N° 765. N° 699. N° 708.

(Sous la Lampe est écrit.)
CMAREVP

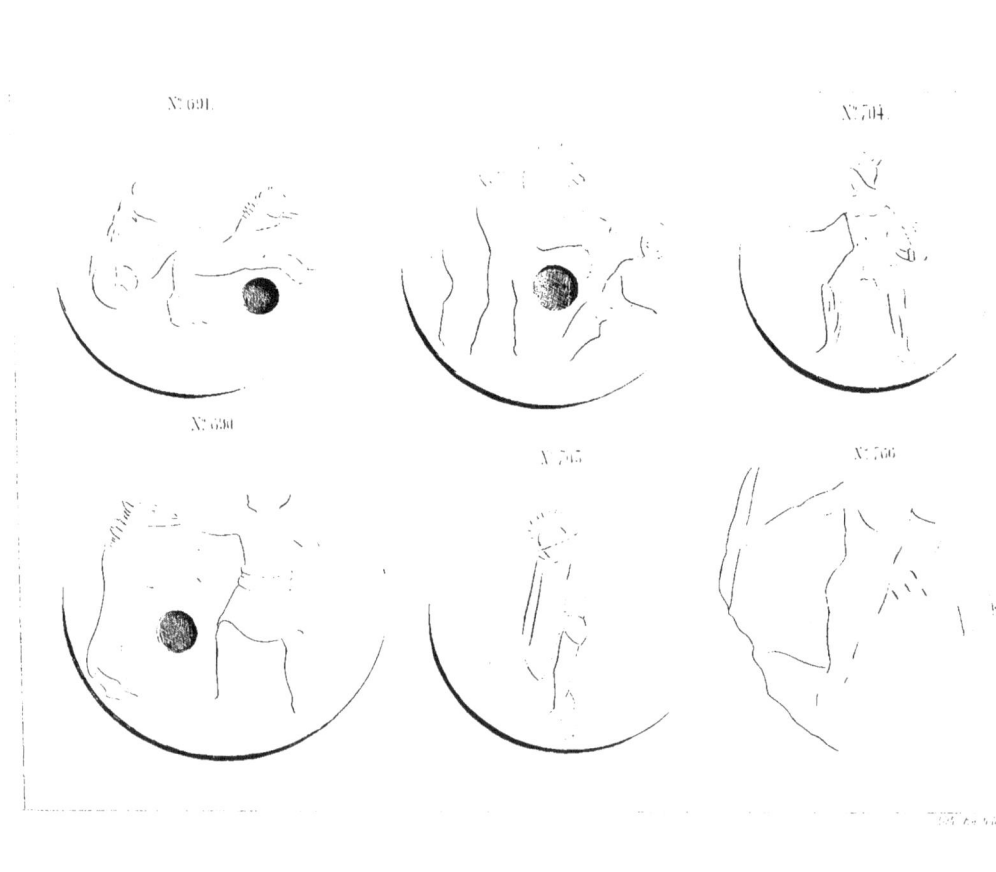

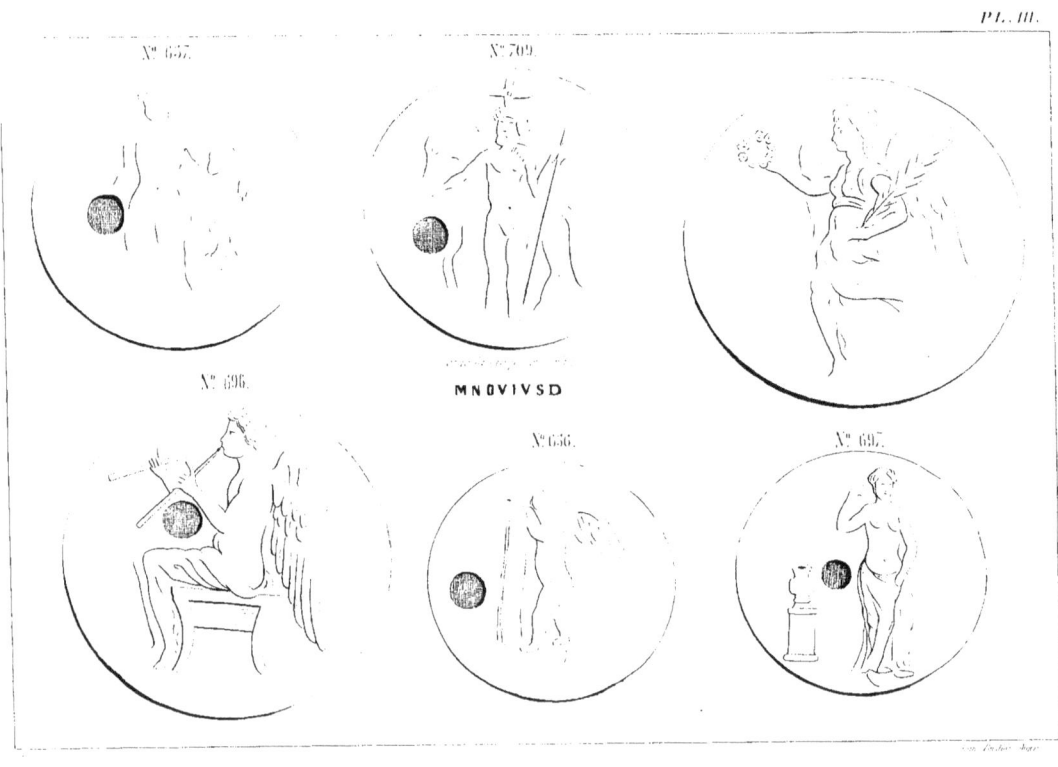

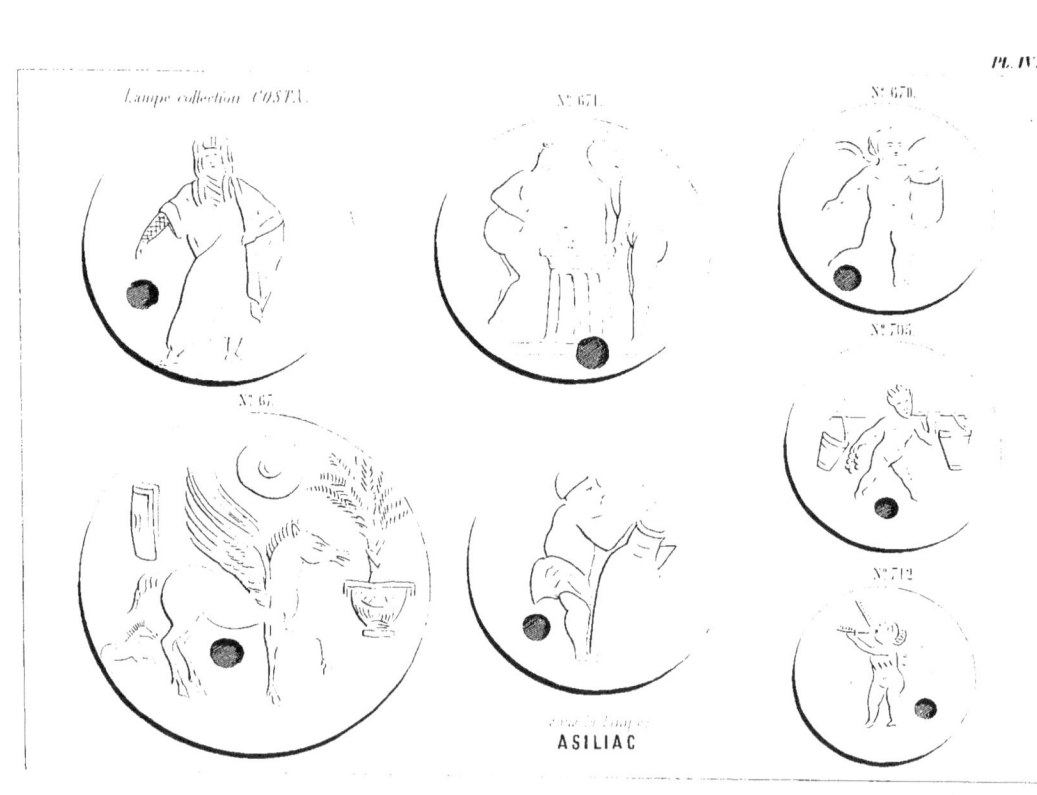

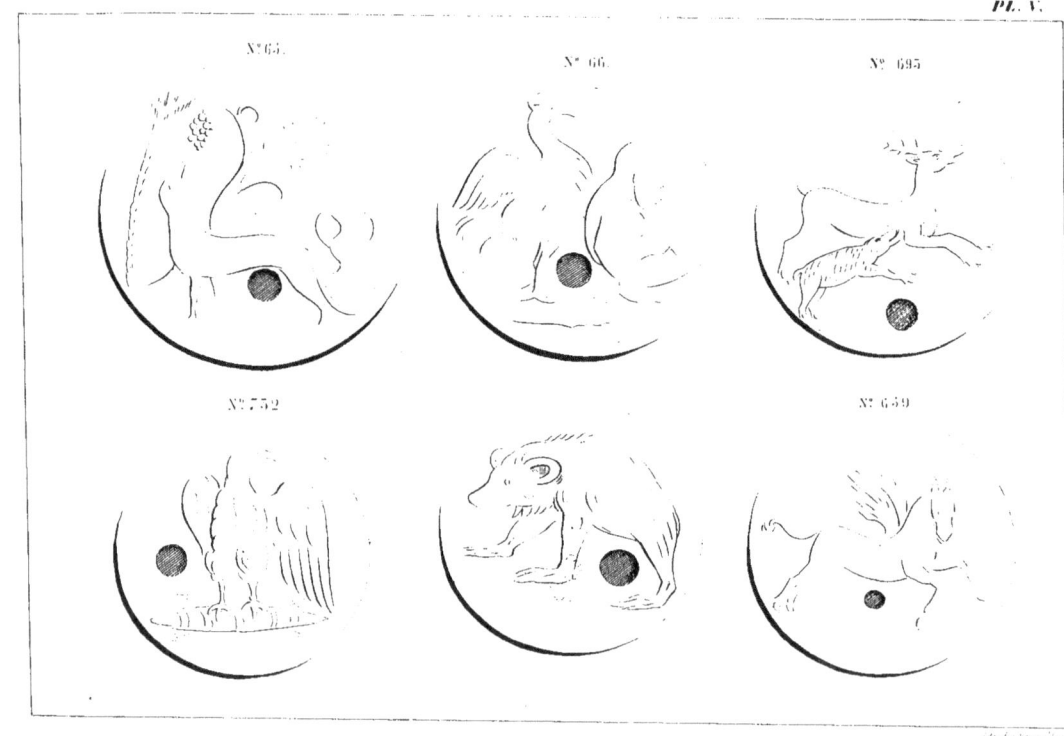

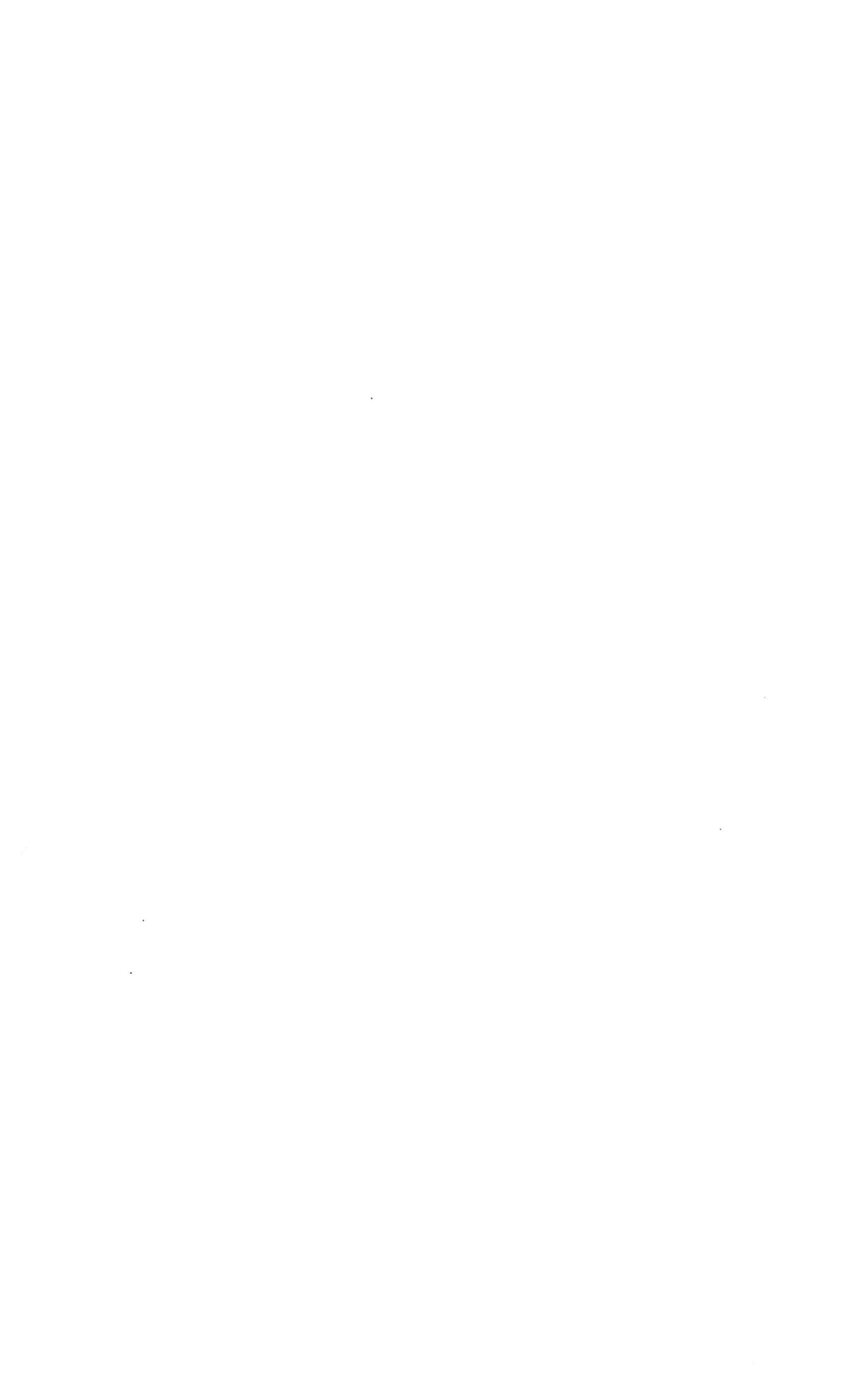

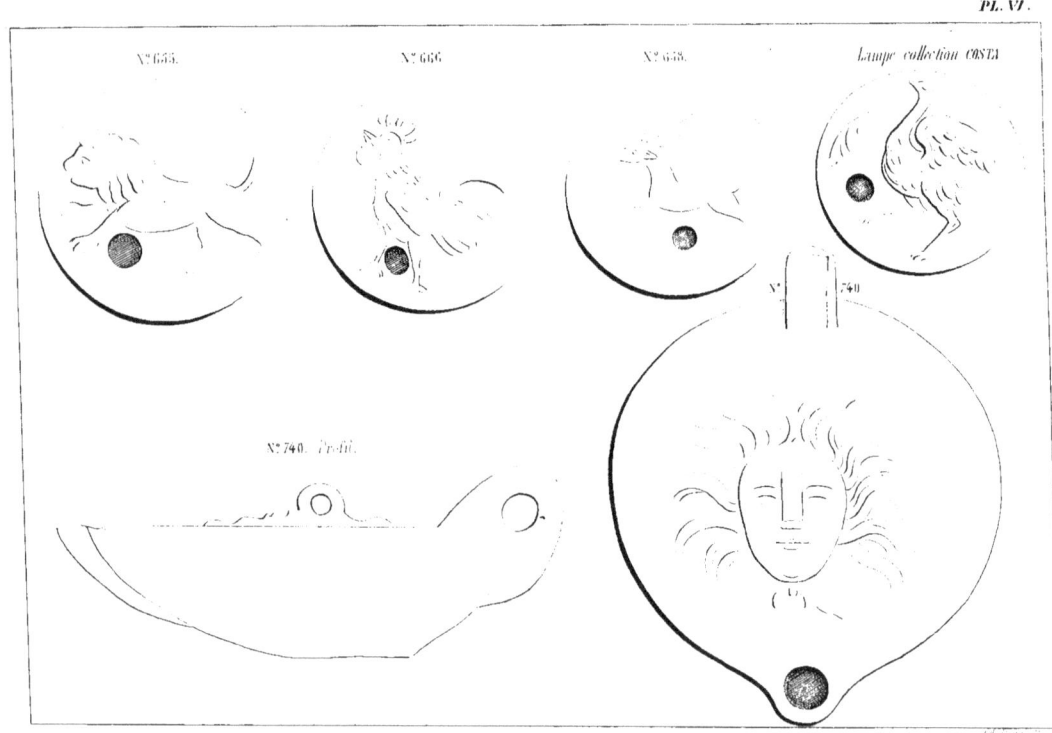

N° 724. N° 674. N° 694. N° 662.

dessous est écrit
CCORVR

N° 741. N° 665.

N° 664. N° 709. N° 701.

Glaives et Massues

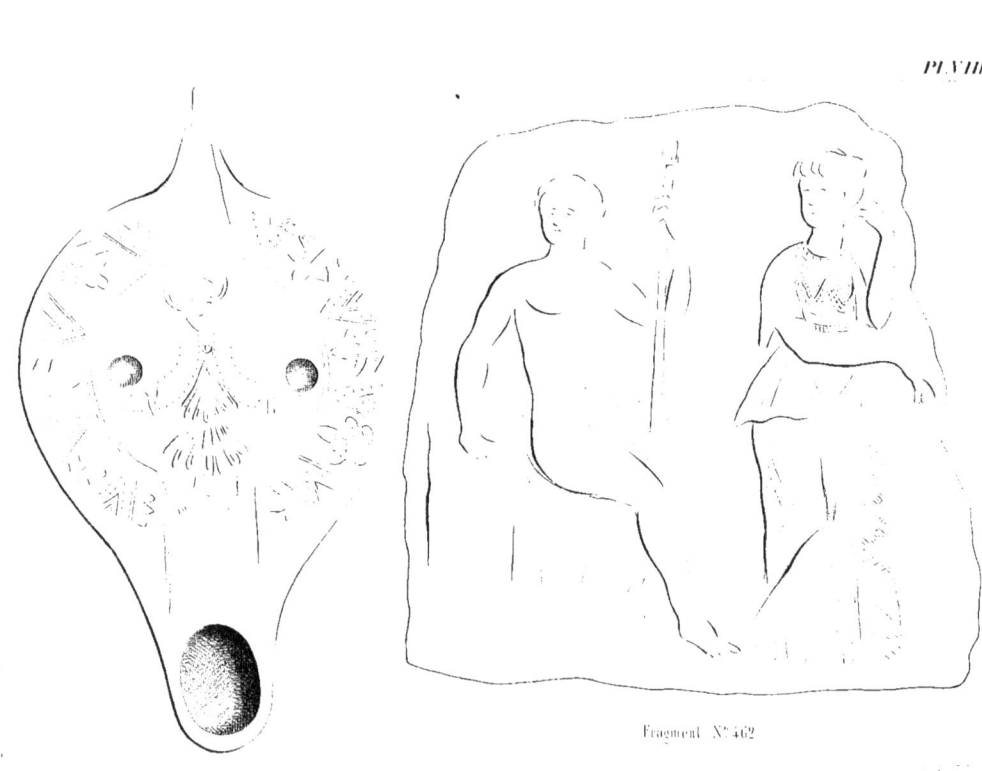

Fragment N° 462.

PL. IX.

Fragment N° 465.

Fragment N° 464.

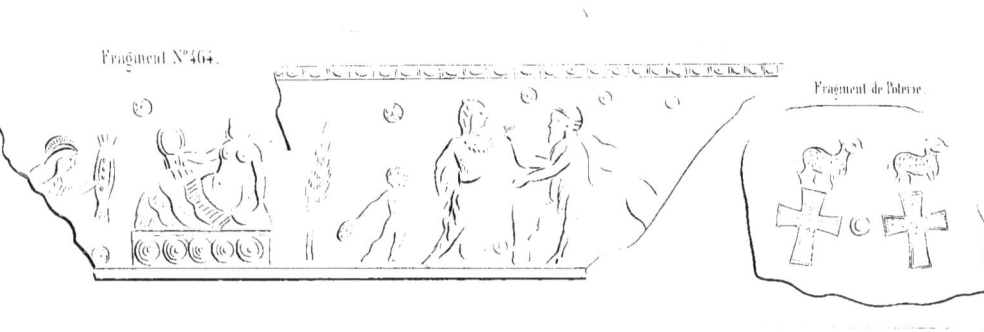

Fragment de Patère.

Pl. X.

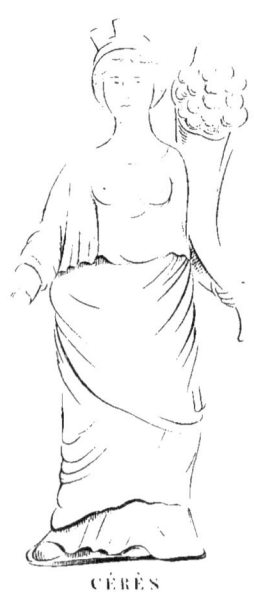

CÉRÈS
Statuette en bronze, hauteur 0.19.
Collection de M. Gadot, Pharmacien.

Figurine en Plomb.
Grandeur réelle.

Pieds.

Comique
Figurine en cuivre — Grandeur réelle.

Lith. Bastide à

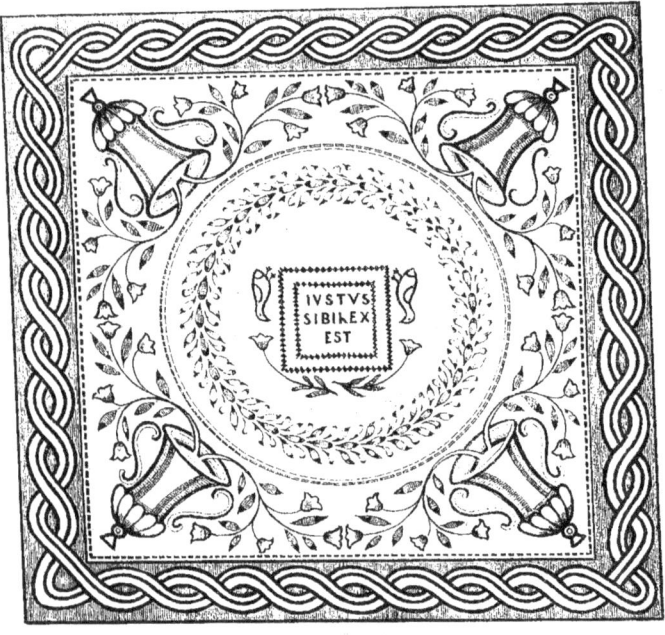

FAC SIMILE D'UNE INSCRIPTION BERBÈRE,

TABLEAU DE L'ALPHABET BERBERE

EYYOUB BEN MOSLENA

ꝗ	ا	ⴷ	ب	ⵜ	ت	ⵖ	ت	
ⵔ	ج	ⵏ	ح	ⵎ	خ	ⴷ	د	
ⵀ	ذ	ⵍ	ر	ⵣ	ز	ⵍ	س	
ⵟ	ش	ⵅ	ص	ⵞ	ض	ⵅ	ط	
ⵎ	ظ	ⵯ	ع	ⵒ	غ	ⵅ	ف	
ⵙ	ف	ⵅ	ك	ⵇ	ل	×	ك	
ⵐ	ن	ⵅ	و	ⵡ	٧	ي	ي	

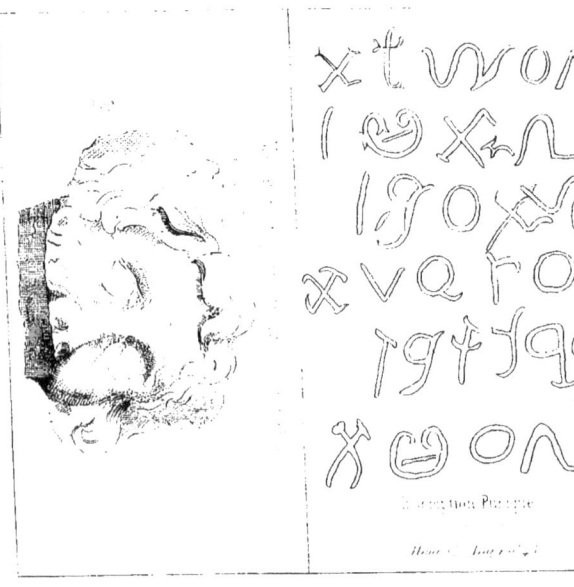

† ΕΝΘΑΔΕ ΚΟ
ΙΜ ΚΕΙΤΕ ΤΗΣ
ΜΑΚΑΡΙΑΣ ΜΝΗ
ΜΗΣ ΟΥΛΠΙΑ ΗΚΑΙ
ΚΩΝΣΤΑΝΤΙΑ
ΒΥΖΑΝΤΙΑ
ΓΕΙΝΑΜΕΝΗ
ΘΥΓΑΤΗΡ ΩΡΗ
ΑΣ ΤΗΣ ΑΘΛΙΑΣ
ΖΗΣΑΣΑ ΕΝ ΕΙ
ΡΗΝΗ ΕΤΗ Ζ